春联挥毫必备

# 颜真卿楷书集字春联

程峰 编

上海书画出版社

海纳百川呈瑞彩

天开万里醉春风

# 出版说明

『爆竹声中一岁除，春风送暖入屠苏。千门万户曈曈日，总把新桃换旧符。』王安石的《元日》诗描绘了一幅宋代的春节风俗图：燃爆竹、饮屠苏酒、换桃符。然而，早在一千年前的五代后蜀孟昶那里，桃符已以一副书为『新年纳余庆，嘉节号长春』的春联悄悄改变了形式与内涵：鲜艳的红纸取代了长方形桃木板，吉祥的联语取代了『神荼』、『郁垒』的名字或画像，其寓意也由原来的驱邪避灾转向了求安祈福。春节是我国农历年中第一个也是最重要的传统节日，春联对仗的联语不仅是文字的精妙组合与书法的多样呈现，更是人们美好生活祈向的承载。这些生活祈向，虽然穿越古今，却经久不衰，回荡在一代代人的内心深处。作为这些生活祈向的载体，作为从古代派往现代的使者，春联的命运也同样历久弥新。无论大江南北、农村城市，抑或雅俗贵贱、穷达贫富，在喜气盈门的春节里，都不能没有春联的表达与塑造！

我社出版的『春联挥毫必备』系列，集名家名帖之字，成行气贯通之联。一家一帖集成一书，其内容又以类相从编排，分门别类地欣赏、临摹、创作之用。可以说，一编握手中，一切纳眼底，从书法的字体书体，到文字的各种情感表达，及隐藏其后的对生活的深刻理解与美好祈向，都能在本书中找到满意的答案。

上海书画出版社

# 目录

春秋終又始

日月去還来

長空盈瑞氣

大地遍春光

上联　长空盈瑞气
下联　大地遍春光

春節百花艷

人間萬象新

上联一春节百花艳
下联一人间万象新

上联一春节百花艳
下联一人间万象新

锦绣山河美

光辉大地春

上联｜锦绣山河美

下联｜光辉大地春

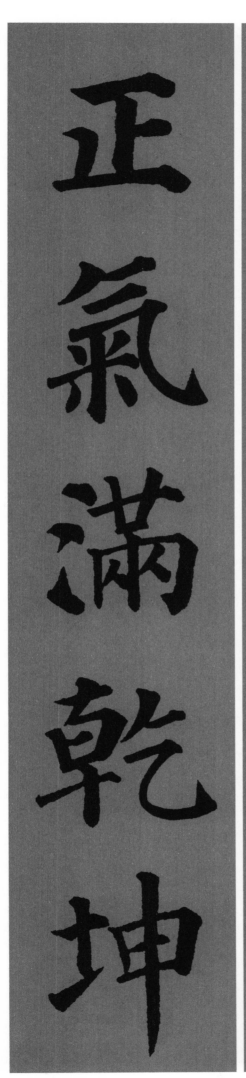

正氣滿乾坤

春輝盈大地

春時勤百倍

節日儉十分

上联一春时勤百倍

下联一节日俭十分

竹報千家喜

梅開萬樹春

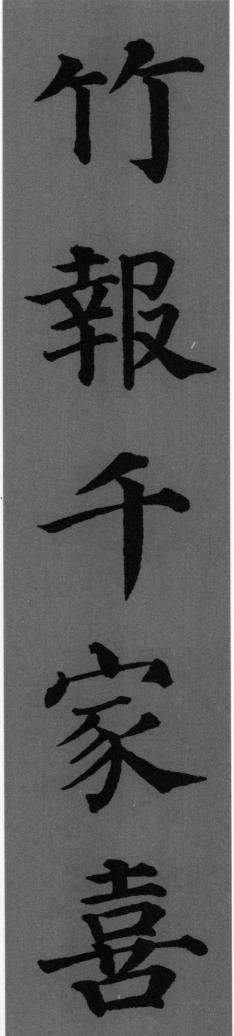

上联 竹报千家喜

下联 梅开万树春

新春歌盛世

佳節壯豪情

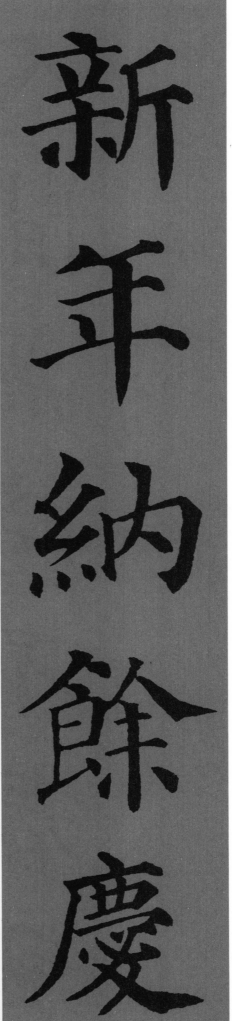

新年納餘慶

嘉節號長春

上联 新年纳余庆
下联 嘉节号长春

大地有色皆日照

人間無時不春風

上联　大地有色皆日照
下联　人间无时不春风

青山不語花含笑

流水無聲鳥作歌

上联—青山不语花含笑

下联—流水无声鸟作歌

海纳百川呈瑞彩

天开万里醉春风

上联一海纳百川呈瑞彩

下联一天开万里醉春风

山清水秀风光好

柳暗花明春景新

上联一 山清水秀风光好
下联一 柳暗花明春景新

盛世有逢皆乐事

春城無處不飛花

上联｜盛世有逢皆乐事

下联｜春城无处不飞花

雨過芳草連天碧

春到寒梅映日紅

上联—雨过芳草连天碧

下联—春到寒梅映日红

吉星高照家富有

大地回春人安康

上联一 吉星高照家富有
下联一 大地回春人安康

春至百花香满地

时来万事喜盈门

上联｜春至百花香满地

下联｜时来万事喜盈门

花開富貴年年好

竹報平安月月圓

上联一花开富贵年年好

下联一竹报平安月月圆

無際天涯同月色

有心芳草報春暉

上联 无际天涯同月色
下联 有心芳草报春晖

勤儉門第生喜氣

祥和歲月映春光

上联一勤俭门第生喜气

下联一祥和岁月映春光

去岁曾窮千里目

今年更上一層樓

上联 去岁曾穷千里目
下联 今年更上一层楼

又是一年春草绿

依然十里杏花红

上联  又是一年春草绿
下联  依然十里杏花红

水色山光陽春萬里

花香鳥語麗景九州

上联一水色山光阳春万里

下联一花香鸟语丽景九州

天地有情日月常新春不老

古今無盡江河永清水長流

上联 天地有情日月常新春不老

下联 古今无尽江河永清水长流

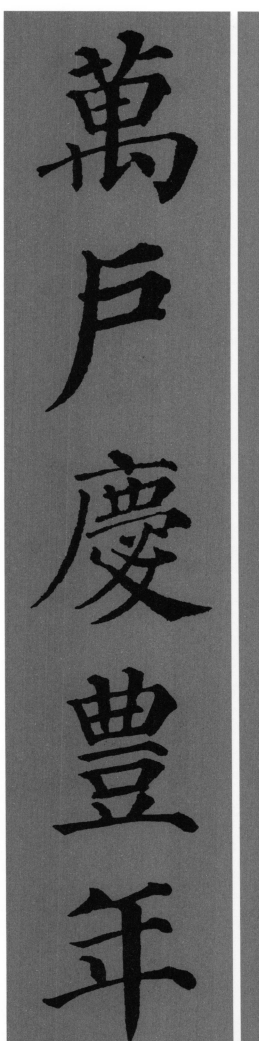
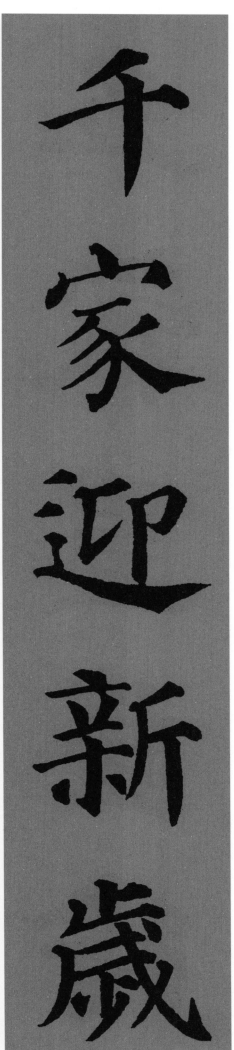

万户庆丰年

千家迎新岁

上联｜千家迎新岁
下联｜万户庆丰年

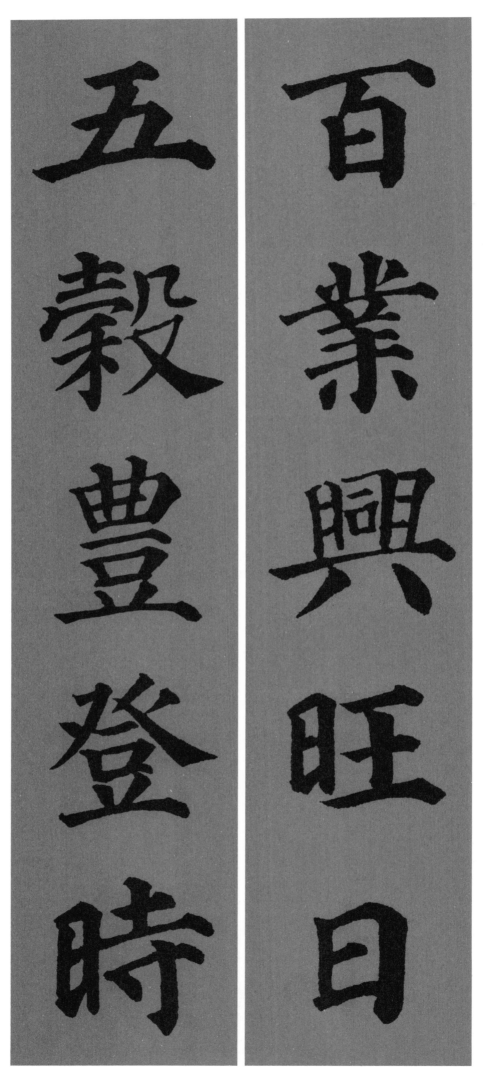

五穀豐登時

百業興旺日

上联一百业兴旺日
下联一五谷丰登时

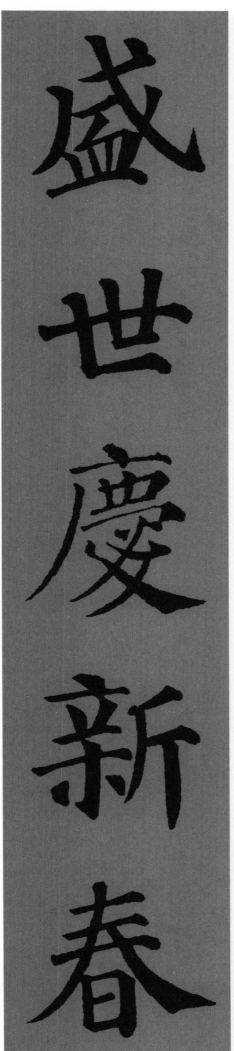

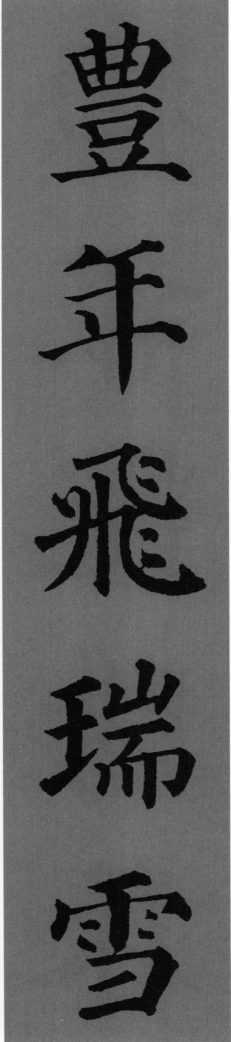

颜真卿楷书集字春联一丰收春联

27

豊年飛瑞雪

盛世慶新春

上联一丰年飞瑞雪

下联一盛世庆新春

雪映豐收景

梅報艷陽春

白雪红梅辞旧岁

和风细雨兆豐年

上联｜白雪红梅辞旧岁

下联｜和风细雨兆丰年

紅紙春聯誇美景

動人小調唱豐年

上联一红纸春联夸美景

下联一动人小调唱丰年

豐年有慶普天樂

妙景無前遍地春

上联——丰年有庆普天乐

下联——妙景无前遍地春

四海高歌丰收曲

五洲遍开幸福花

上联｜四海高歌丰收曲

下联｜五洲遍开幸福花

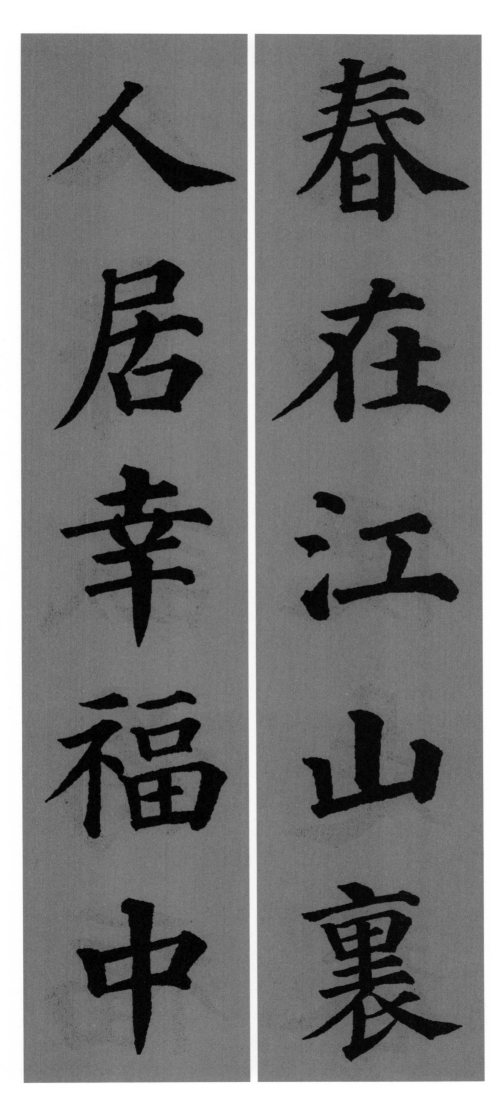

春在江山裏

人居幸福中

上联　春在江山里
下联　人居幸福中

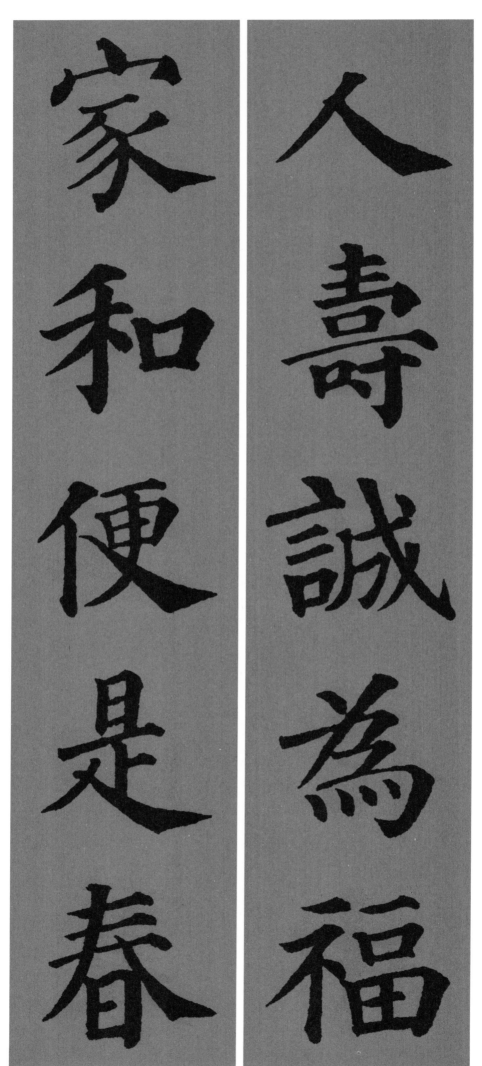

人壽誠爲福

家和便是春

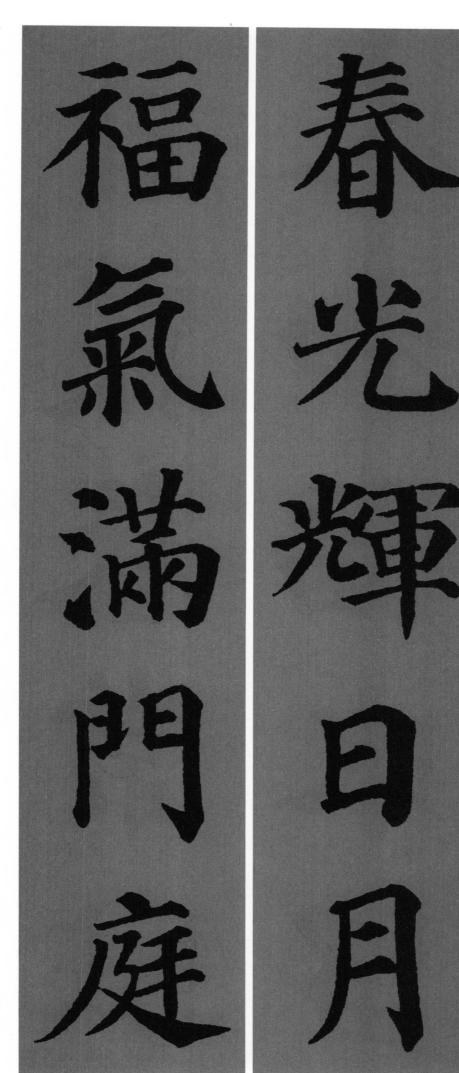

春光辉日月

福气满门庭

上联 春光辉日月
下联 福气满门庭

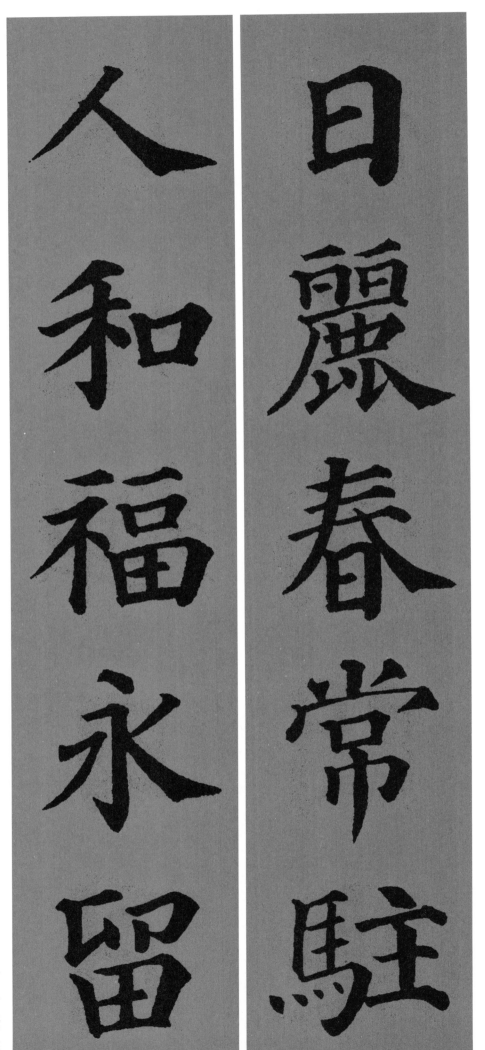

日丽春常驻

人和福永留

上联 日丽春常驻

下联 人和福永留

春早福满门

年丰人增寿

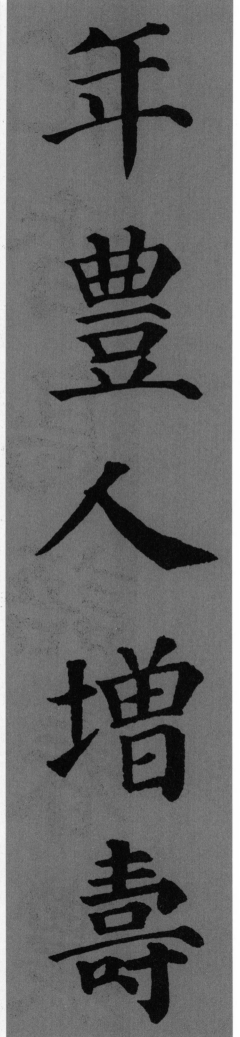

上联｜年丰人增寿
下联｜春早福满门

上联｜年丰人增寿
下联｜春早福满门

人壽年豐福滿

花香鳥語春濃

上联一人寿年丰福满

下联一花香鸟语春浓

春临大地花开早

福满人间喜事多

上联　春临大地花开早
下联　福满人间喜事多

山青水绿春常在

入壽年豐福無邊

春到人间人增寿

喜临门第门生辉

上联　春到人间人增寿
下联　喜临门第门生辉

喜居寶地千年旺

福照家門萬事興

上联 喜居宝地千年旺

下联 福照家门万事兴

年豊人壽精神爽

民富國強氣象新

青山多画意

春雨润诗情

上联 青山多画意
下联 春雨润诗情

詩詞千古韻

翰墨四時春

上联｜诗词千古韵
下联｜翰墨四时春

文氣曲於流水

天懷和若春風

歲遷春夏秋冬

景歷風花雪月

上联 — 景历风花雪月

下联 — 岁迁春夏秋冬

青山不墨千秋畫

綠水無弦萬古琹

上联 青山不墨千秋画

下联 绿水无弦万古琴

青山含翠藏畫意

春雨灑珠潤詩情

上联｜青山含翠藏画意

下联｜春雨洒珠润诗情

碧水温柔抚朗月

青山豪放会春风

秋為人清庭下新生月

春與天接山上有停雲

上联—秋为人清庭下新生月

下联—春与天接山上有停云

妙手回春意

白衣济世心

上联 妙手回春意
下联 白衣济世心

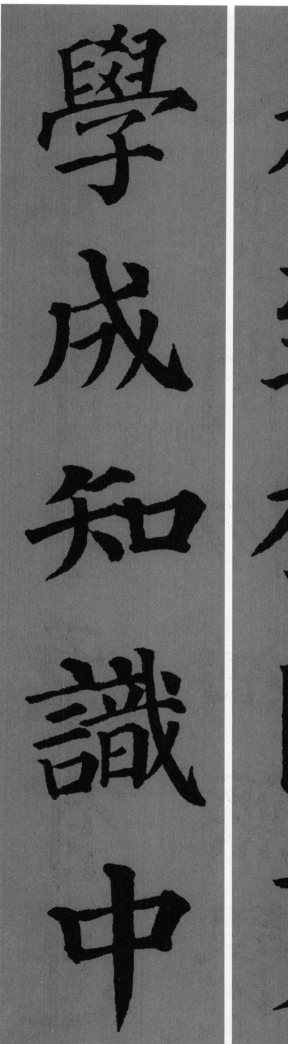
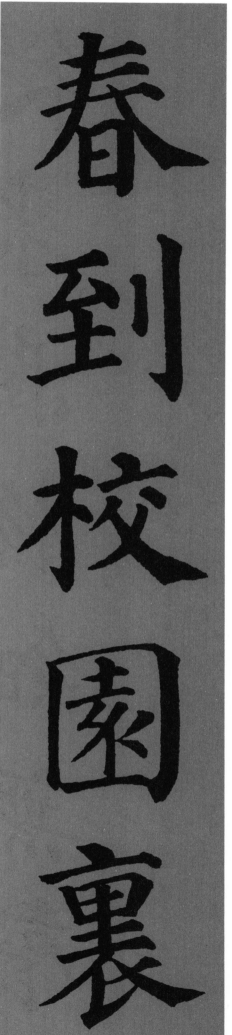

学成知识中

春到校园里

上联｜春到校园里
下联｜学成知识中

自古育才原有道

从来润物细无声

上联一自古育才原有道
下联一从来润物细无声

時雨送来千里綠

春光不讓一人閑

上联 时雨送来千里绿

下联 春光不让一人闲

生意春前草

财源雨後泉

上联 | 生意春前草
下联 | 财源雨后泉

平安富贵财源进

如意吉祥家业兴

上联 平安富贵财源进
下联 如意吉祥家业兴

一年好景同春到

四季财源顺时来

上联 一年好景同春到

下联 四季财源顺时来

门迎晓日财源广

户纳春风吉庆多

上联｜门迎晓日财源广
下联｜户纳春风吉庆多

诚意迎来三江客

笑颜送走四海宾

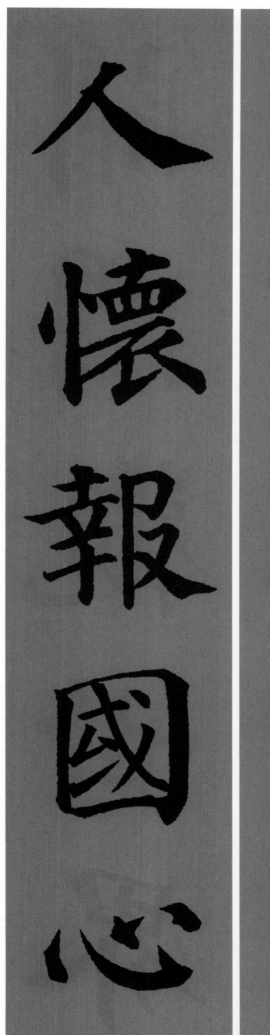
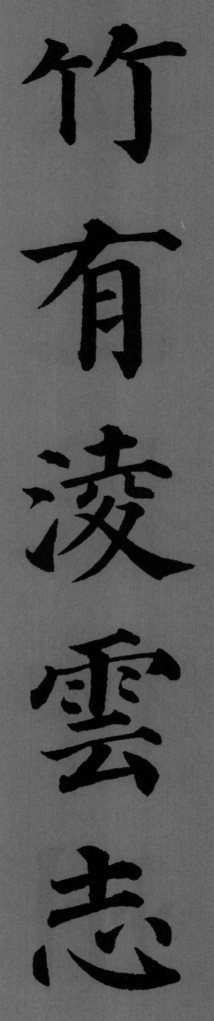

上联 竹有凌云志
下联 人怀报国心

开门观世界

立志振神州

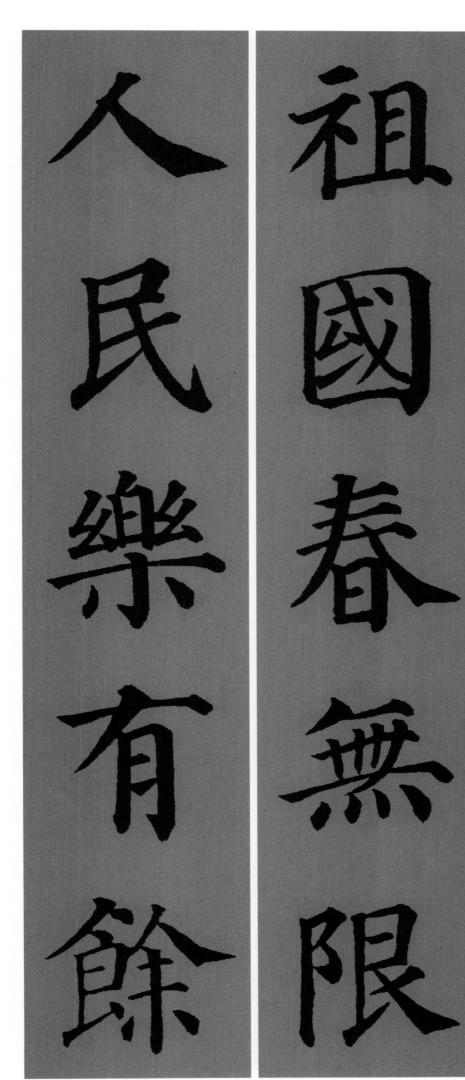

人民乐有余

祖国春无限

上联一祖国春无限

下联一人民乐有余

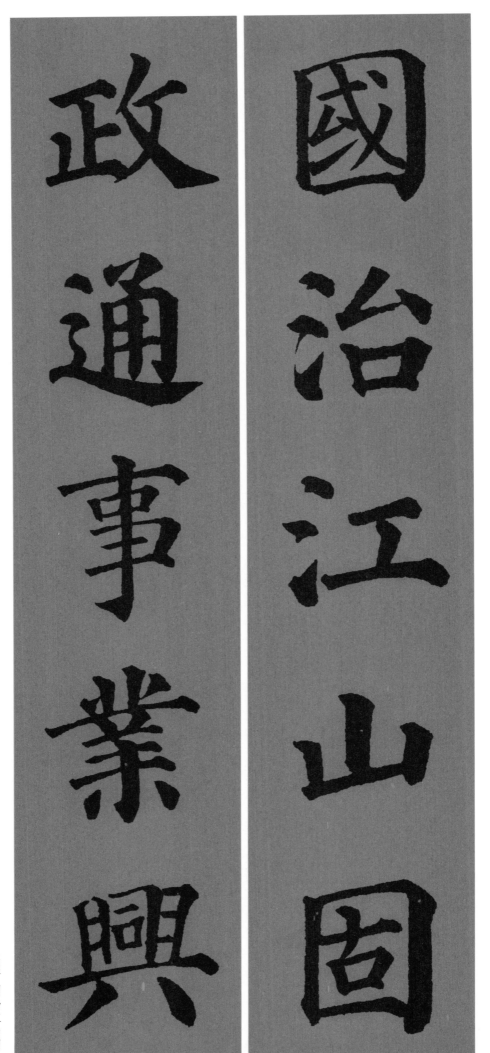

上联｜国治江山固
下联｜政通事业兴

国富民强事业旺

江山如画晓光新

上联｜国富民强事业旺

下联｜江山如画晓光新

喜借春風傳吉語

笑看祖國起宏圖

上联 喜借春风传吉语

下联 笑看祖国起宏图

日丽神州彩凤舞

霞飞华夏巨龙腾

上联 日丽神州彩凤舞

下联 霞飞华夏巨龙腾

如畫江山九州春色

凌雲志氣一代風流

上联　如画江山九州春色
下联　凌云志气一代风流

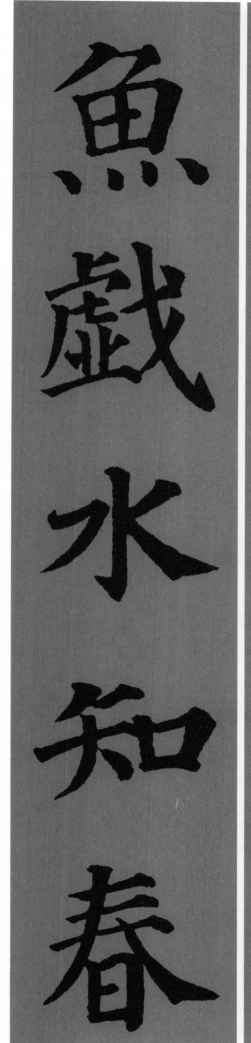

鸡鸣村觉晓

鱼戏水知春

上联 鸡鸣村觉晓

下联 鱼戏水知春

魚遊春水納餘慶

鷄唱曙光逢吉祥

上联　鱼游春水纳余庆

下联　鸡唱曙光逢吉祥

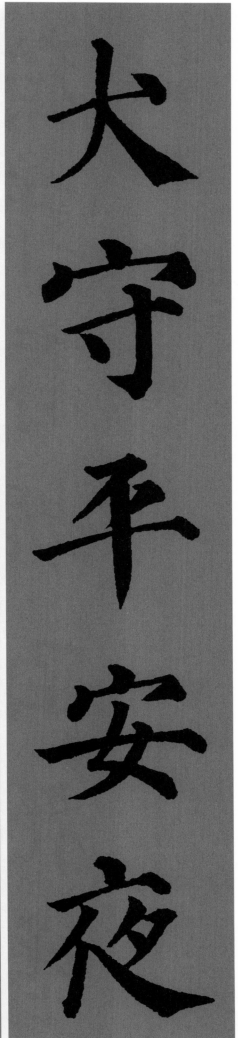

犬守平安夜

雀鸣幸福年

上联｜犬守平安夜
下联｜雀鸣幸福年

戌歲人歡萬事順

狗年春媚百花香

上联　戌岁人欢万事顺

下联　狗年春媚百花香

猪岁喜盈门

亥时春入户

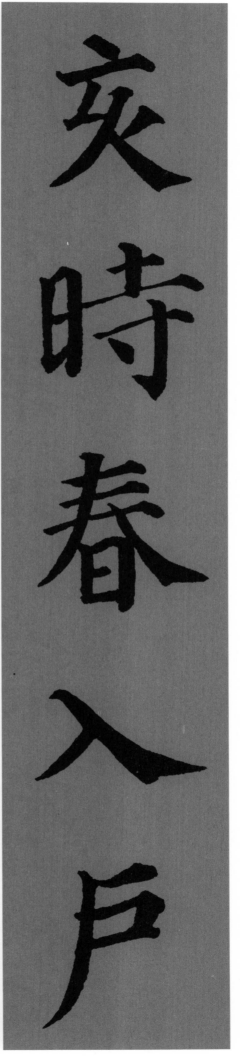

上联 亥时春入户
下联 猪岁喜盈门

人逢盛世情無限

豬拱華門歲有餘

門盈氣喜

横披｜喜气盈门

登豐穀五

横披｜五谷丰登

寧康壽福

横披｜福寿康宁

香花語鳥

横披｜鸟语花香

横批｜ 万事如意

横批｜ 瑞满神州

横批｜ 闻鸡起舞

## 小贴士

通用——万象更新、春迎四海、一元复始、春满人间、万象呈辉、瑞气盈门、万事如意；
丰收——五谷丰登、风调雨顺、时和岁丰、物阜民康、雪兆年丰、春华秋实、吉庆有余；
福寿——福乐长寿、五福齐至、紫气东来、寿山福海、益寿延年、福缘善庆、福寿康宁；
文化——惠风和畅、千祥云集、鸟语花香、日月生辉、瑞气氤氲、正气盈门、江山如画；
行业——百花齐放、业精于勤、业广惟勤、万事如意、千秋大业；
爱国——振兴中华、江山多娇、大好河山、气壮山河、瑞满神州、祖国长春；
生肖——闻鸡起舞、灵猴献瑞、龙腾虎跃、龙兴华夏、万马争春。

图书在版编目(CIP)数据

颜真卿楷书集字春联/程峰编.--上海:上海书画出版
社,2016.12
(春联挥毫必备)
ISBN 978-7-5479-1373-4

Ⅰ.①颜… Ⅱ.①程… Ⅲ.①楷书-法帖-中国-唐代
Ⅳ.①J292.24

中国版本图书馆CIP数据核字(2016)第288071号

# 颜真卿楷书集字春联
### 春联挥毫必备

程峰　编

| | |
|---|---|
| 责任编辑 | 张恒烟 |
| 审　　读 | 雍　琦 |
| 责任校对 | 郭晓霞 |
| 技术编辑 | 包赛明 |

| | |
|---|---|
| 出版发行 | 上海世纪出版集团<br>上海书画出版社 |
| 地址 | 上海市延安西路593号　200050 |
| 网址 | www.ewen.co<br>www.shshuhua.com |
| E-mail | shcpph@163.com |
| 制版 | 上海文高文化发展有限公司 |
| 印刷 | 浙江海虹彩色印务有限公司 |
| 经销 | 各地新华书店 |
| 开本 | 787×1092　1/12 |
| 印张 | 7 |
| 版次 | 2016年12月第1版　2019年3月第6次印刷 |
| 印数 | 18,001-21,3000 |

| | |
|---|---|
| 书号 | ISBN 978-7-5479-1373-4 |
| 定价 | 28.00元 |

若有印刷、装订质量问题,请与承印厂联系